名师大课堂

名师大课堂

草虫篇

国画入门系列

翟俊峰 ▶ 编绘

画法步骤详解

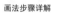

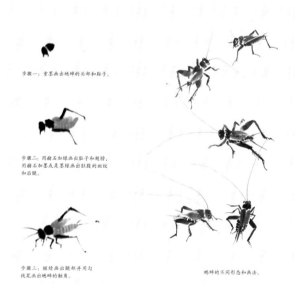

步骤一：重墨画出蝈蝈的头部和脖子。

步骤二：用褚石加绿画出肚子和翅膀，用褚石加墨或是墨绿画出肚腹的斑纹和后腿。

步骤三：继续画出腿部并用勾线笔画出蝈蝈的触角。

蝈蝈的不同形态和画法。

步骤分解·简明易懂·入门优选

国画入门系列

枫叶红了

丁丙秋闱写之

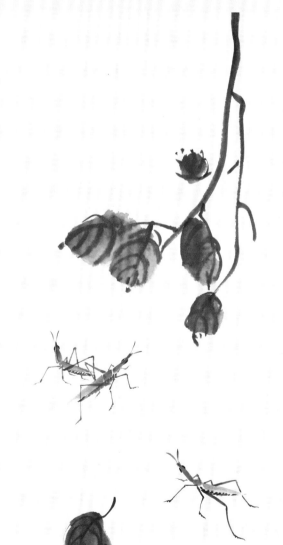

江西美术出版社

寄　语

中国画是中华传统文化艺术的瑰宝，也是人类艺术的重要组成部分。人们通过对国画的学习，不仅可以提高综合素质，也可以培养热爱美、表现美、创造美的能力。

本系列教材取材广泛、内容生动、丰富有趣，画法简练鲜明，用纯粹的传统技法融入了当代人的审美方法和视角。

本系列教材凝聚了作者多年来的绘画经验和教学经验，通过本系列教材的临习，可以帮助初学者快速地掌握正确的绘画方法，让初学者在正确的学习道路上充分展示他们独有的创造力。书中清晰明了的绘画步骤比较适合初学者临习，很容易入门并掌握相关技法，可提高分析、观察事物的能力，提高造型能力和对色彩的表现力，提升创作水平。

古往今来的艺术家在艺术这块肥沃的土壤里创作出了无数经典之作，为我们的学习和艺术创作提供了很好的范本和素材，是引领我们前行的榜样。大自然的千姿百态、巧夺天工是我们艺术创作的源泉，只有深入生活、走进大自然才能感受大自然的无穷魅力。想画好一幅好的花鸟画要从基础开始，想成为一名优秀的画家更要从基础开始。正确的中国画基础训练是画好中国画的必由之路，也只有打好基础才能游刃有余地表现大千世界，表达我们内心的所思所想，正如赵孟頫所云"不假丹青笔，何以写远愁"。

这里我们将从基础开始，和大家一起一步一步走进国画的奇妙世界。学好中国画，以笔会友，以笔写心，为我们的人生增光，让我们的生活变得更加丰富多彩。

目 录

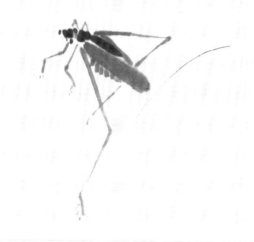

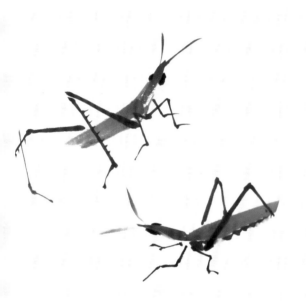

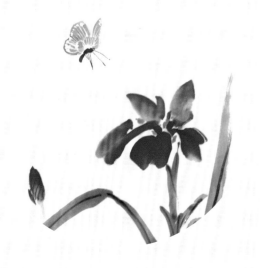

绘画工具介绍

①

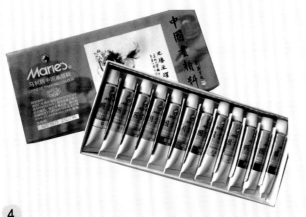

⑤

②

①宣纸 分为生宣、半熟宣、熟宣。生宣吸水性和沁水性都强，易产生丰富的墨韵变化，一般用来画写意，比如用泼墨法、积墨法，能收水晕墨，达到水走墨留的艺术效果。生宣经过加胶、矾等工序后处理成熟宣，熟宣不沁水，一般用作画工笔画，也可以画写意画。明清很多写意画都是用熟宣画的，现当代画家更多选择用生宣画写意。

②墨汁 通常所称的墨。墨的主要原料是煤烟、松烟、胶等。墨是中国画必不可少的组成部分，借助于这种独创的材料，中国书画奇幻美妙的艺术意境才能得以实现。国画用墨有"墨分五色"之说，笔法与墨法互为依存、相得益彰，用墨直接影响到作品的神采。

③

③毛笔 一种源于中国的传统书写工具和绘画工具，毛笔在表达中国书法、绘画的特殊韵味上具有与众不同的魅力。毛笔的种类很多，大致分软毫、硬毫、兼毫等。不同的毛笔在作画的过程中用途也不同，熟练驾驭不同的毛笔对于画好中国画至关重要。

④颜料 国画颜料也叫中国画颜料，是用来画中国画的专用颜料。传统的中国画颜料，一般分为矿物颜料与植物颜料两大类，矿物颜料的显著特点是不易褪色、历经千年依旧色彩鲜艳。植物颜料主要是从树木花卉中提炼出来的，色彩温润细腻。现在销售的一般为管装和颜料块，也有颜料粉的。初学国画，多选用 18 色或 12 色的盒装中国画颜料。

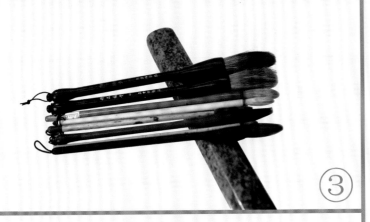

④

⑤镇纸 指写字作画时用以压纸的东西，多为木质，也有石质和金属的，形状多为长条形，所以也称作镇尺、压尺。

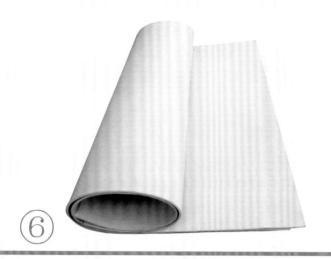

⑥

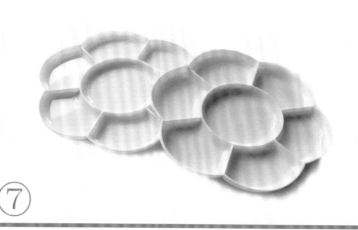

⑦

⑧

⑥画毡 作画时垫在宣纸下面，可衬托宣纸，使书画爱好者运笔自如，手感舒适。在作品墨多时不会跑墨，有托墨的作用。画毡以纯羊毛制品为佳，现在市场上多是化学纤维所制，价格便宜，但是容易粘墨色，不太好用。

⑦调色盘 绘画常用的调色用品，现在一般有塑料制、瓷制两种，国画家一般会选择白色的瓷盘做调色盘，比较方便实用，是作画必备的工具。

⑧笔洗 一种传统工艺品，属于文房四宝笔、墨、纸、砚之外的一种文房用具，是用来盛水洗笔的器皿。笔洗多为陶瓷制品，也是画国画的必备之物。

⑨印章 是以雕刻和书法融合的独特的中国传统艺术形式，既是独立的艺术学科，也是中国书画的重要组成部分。中国画讲究诗书画印的高度融合，在一幅完整的中国画作品中，印章的大小、位置、风格都有一定的考究，比如落款盖印一般不可印比字大，大画盖大印，小画盖小印等。印章的应用丰富了中国书画的画面效果，增加了中国书画的内涵和独特的艺术魅力。

⑨

⑩印泥 它是书画家创作活动中不可或缺的物品，是传达印章艺术的媒介物。优质印泥红而不躁，沉静雅致，细腻厚重。印在书画作品上色彩鲜艳而沉着，优质印泥时间愈久，色泽愈艳。

⑩

用笔用墨方法

中国画用笔的方法很多，最基本的笔法有：中锋、侧锋、逆锋、散锋、拖锋等。

中锋：笔杆与纸面基本垂直，运笔时笔尖处在笔画中心，主要用于画线，是最基本的运笔方法，画出的线圆浑厚重、有力度。画荷梗、藤枝、树枝等常中锋用笔。

侧锋：倾斜笔杆，笔尖处于笔画一侧的运笔方法。侧锋灵活多变化，用于画大面积的墨色，如荷叶、葡萄叶、瓜果等，也用于画富有变化的线，如山石、树木轮廓。

逆锋：逆向行笔，笔锋推进中受阻散开，自然形成斑驳、苍劲有力的效果，画树干、石头轮廓等可以这样用笔。

散锋：运笔时笔锋呈散开状，可画出特殊的笔痕效果，比如画残荷、老树干、石头可以散锋用笔。

拖锋：拖着笔顺毛而行，可边行边转笔，笔痕舒展流畅，自然松动，用于画一些轻松流畅的线条，比如柳条、迎春花枝、溪流等。

中国画用墨的方法多种多样，一般分为焦墨、浓墨、重墨、淡墨、清墨五种色阶，故又有"墨分五色"之说。这是因为水的掺和程度不同，而产生了不同深浅、浓淡的墨色。

墨法是指用墨的方法。用墨之法在于用水，水是水墨画中使墨色产生各种变化的调和剂，它的多少、清浊直接影响到墨色的各种变化。

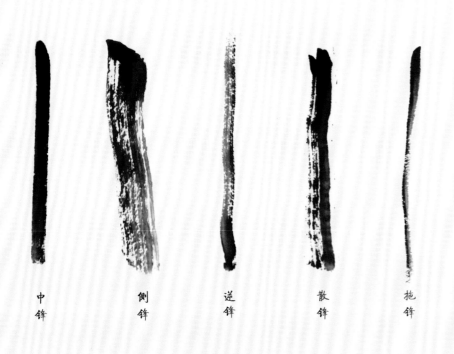

中锋　侧锋　逆锋　散锋　拖锋

用笔方法

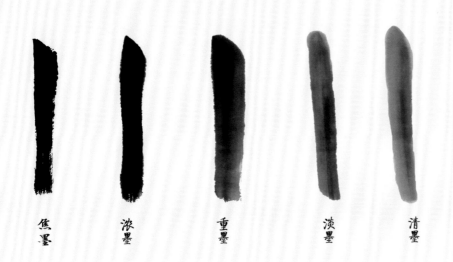

焦墨　浓墨　重墨　淡墨　清墨

用墨方法

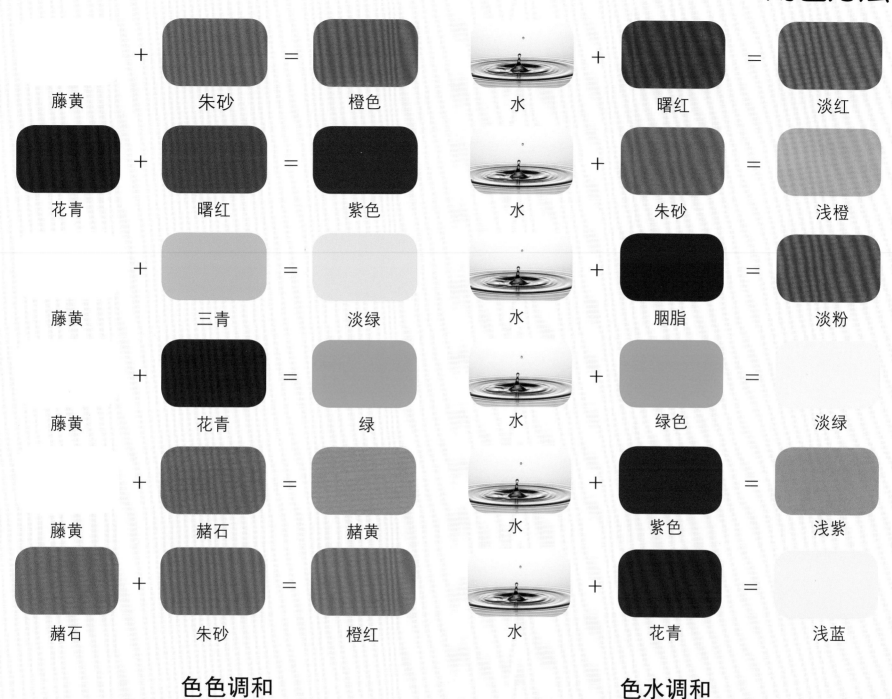

藤黄	+ 朱砂	= 橙色	水	+ 曙红	= 淡红	
花青	+ 曙红	= 紫色	水	+ 朱砂	= 浅橙	
藤黄	+ 三青	= 淡绿	水	+ 胭脂	= 淡粉	
藤黄	+ 花青	= 绿	水	+ 绿色	= 淡绿	
藤黄	+ 赭石	= 赭黄	水	+ 紫色	= 浅紫	
赭石	+ 朱砂	= 橙红	水	+ 花青	= 浅蓝	

色色调和 色水调和

用色时一般不能直接用笔从调色盘中取颜色作画，而是要先让笔头吸收一定的水分，然后再从调色盘中蘸取足够量的颜色，并在调色盘中将颜色调整均匀，调成所需的浓度。起初如果笔中水分用量掌握不好，则可以少量多次增加，直至得到满意的效果为止。

色墨调和以色为主，墨为辅。在色中加少量淡墨，可以使颜色的呈现效果更加内敛，是最为常用的调色技法。将两种不同的颜色挤在干净的盘中，用毛笔蘸少量清水，将两种颜色调匀，即可得到一种新的颜色。

第一课　蝴蝶的画法

画法步骤详解

步骤一：花青加藤黄少许，画出蝴蝶前面的翅膀，从左向右行笔。

步骤二：画出后面的翅膀，从左向右行笔，笔尖颜色略深些。

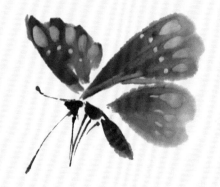

步骤三：

1. 继续画出左侧的翅膀。

2. 用花青蘸墨或是赭石画出蝴蝶的头、胸、腹部，用笔要干净肯定。

3. 用藤黄点出翅膀的黄色斑点，颜料尽量饱和一些。

4. 用朱磦画出蝴蝶的胸部、腹部结构线。

5. 用勾线笔画出蝴蝶的触角、腿部。

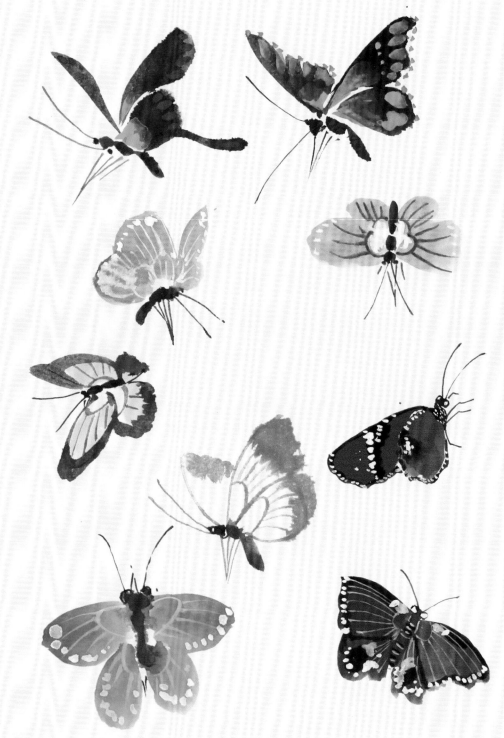

蝴蝶的不同画法和姿态。

步骤一：

1. 在画面的右上方用曙红画出蝴蝶兰，注意根据花瓣的方向用笔，用色要有虚实、浓淡的变化。

2. 在花的左侧点出花骨朵，注意要有浓淡变化。

3. 用花青加藤黄调出汁绿画出叶子。

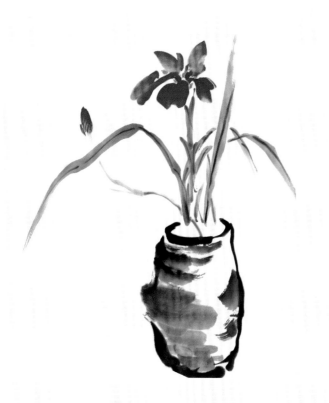

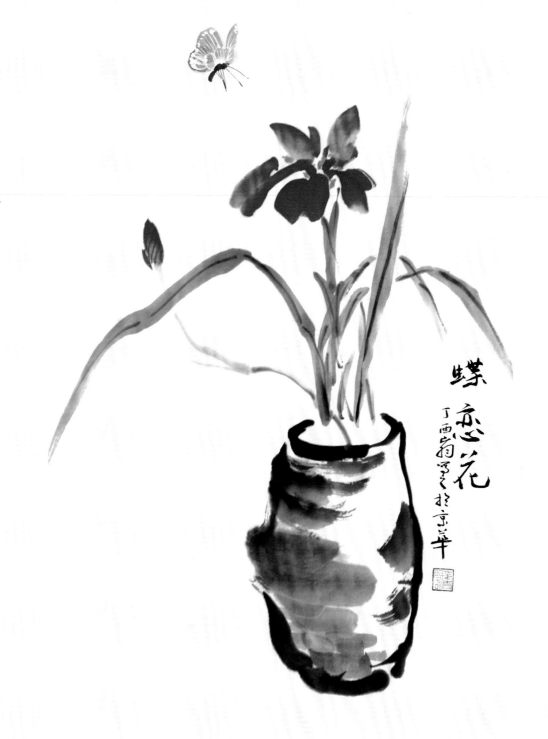

步骤二：用浓墨画出陶罐的轮廓，用侧锋调中墨画出陶罐的结构，笔墨、用笔要有变化，待墨半干时略染赭石，增加画面的丰富性，赭石不要铺满罐体，太多了易俗气。

步骤三：用鹅黄稍加赭石画出蝴蝶的翅膀，用钛白勾出蝴蝶翅膀的纹络。用花青略调赭石画出蝴蝶的头部、胸部和腹部，注意身体部分不要画得太大。最后在画的右下方题款落印。

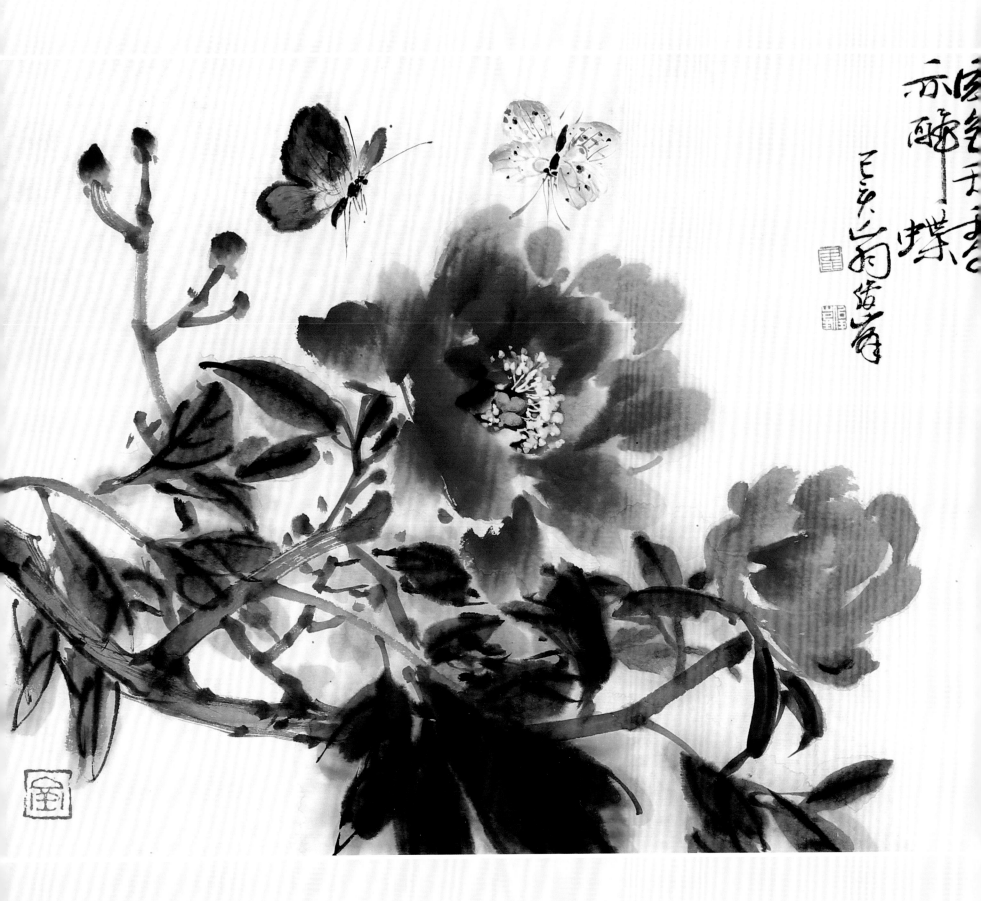

長壽花開

兩有俊峰

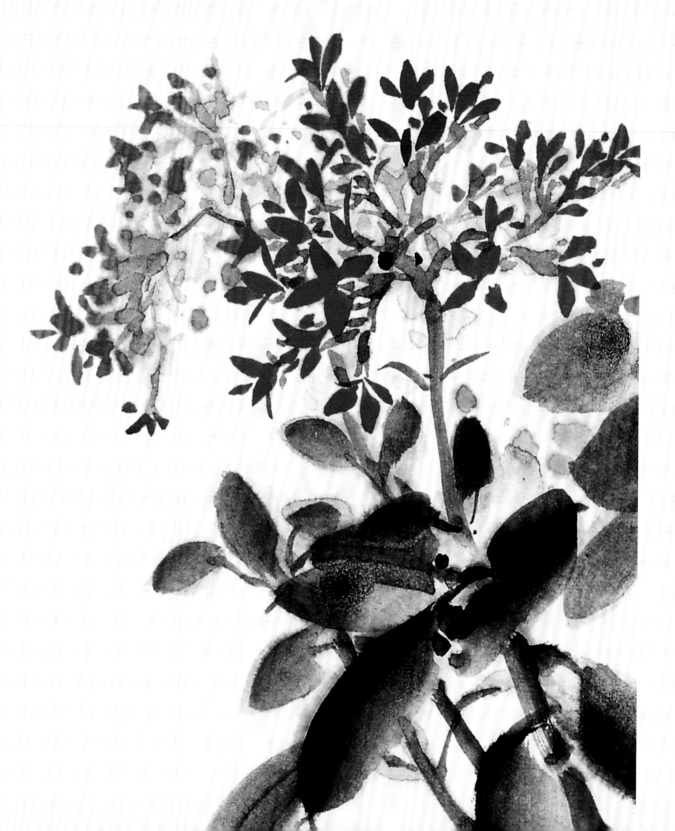

第二课　蜻蜓的画法

步骤一：用浓胭脂点出蜻蜓的眼睛和背部，注意眼睛要圆。

步骤二：分节连续点出蜻蜓的尾巴。

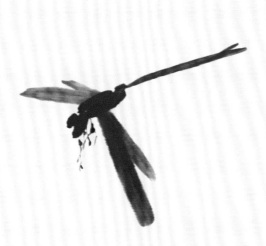

步骤三：用稍淡的胭脂画出蜻蜓的翅膀，画翅膀的时候行笔速度可以尽量快点，这样更能画出翅膀轻盈的特征。

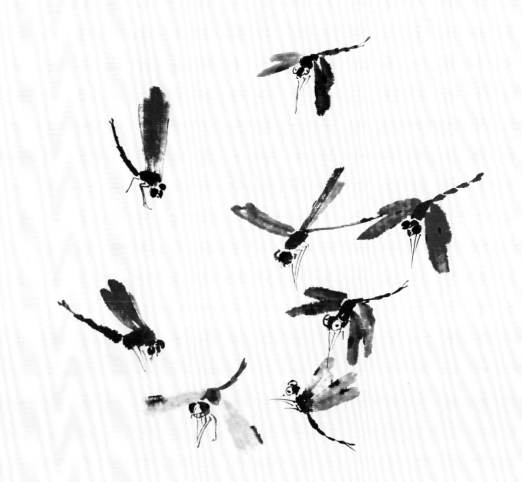

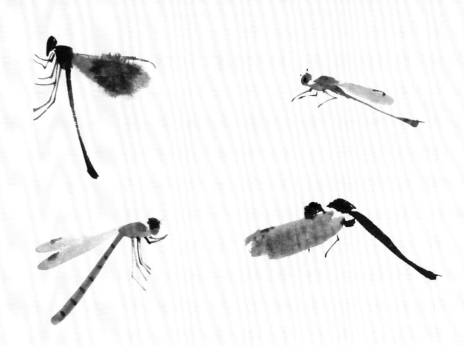

蜻蜓的不同姿态和画法。

步骤一：白云笔笔肚蘸曙红，笔尖蘸胭脂，在画面左上位置画出荷花，注意留出莲蓬的位置。

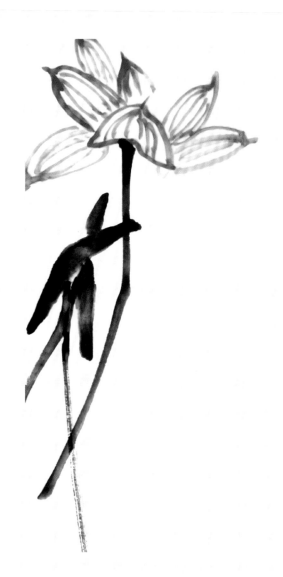

步骤二：用狼毫蘸中墨，中锋用笔画出荷茎，再用浓墨点出荷茎上的刺，墨点要有疏密大小的变化。

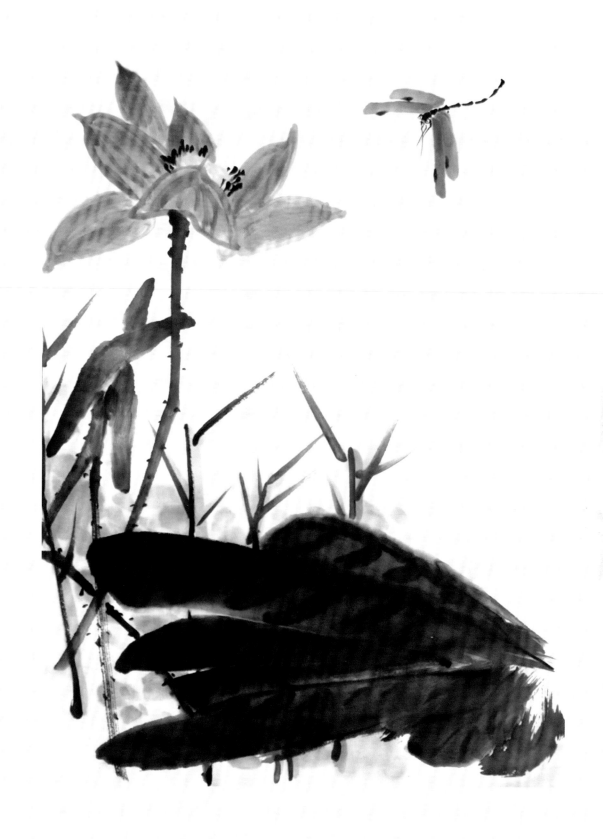

步骤三：毛笔调鹅黄色勾出莲蓬，用胭脂墨点花蕊，勾点花蕊要灵活，不可太规整。可再添加荷叶和一些水草，用淡蓝色点些水波纹。然后在画面的右上方画一只蜻蜓，用胭脂调少许墨画出蜻蜓的头部、躯干和腿部，最后用清墨画出蜻蜓翅膀，并用浓胭脂色点上翅斑。

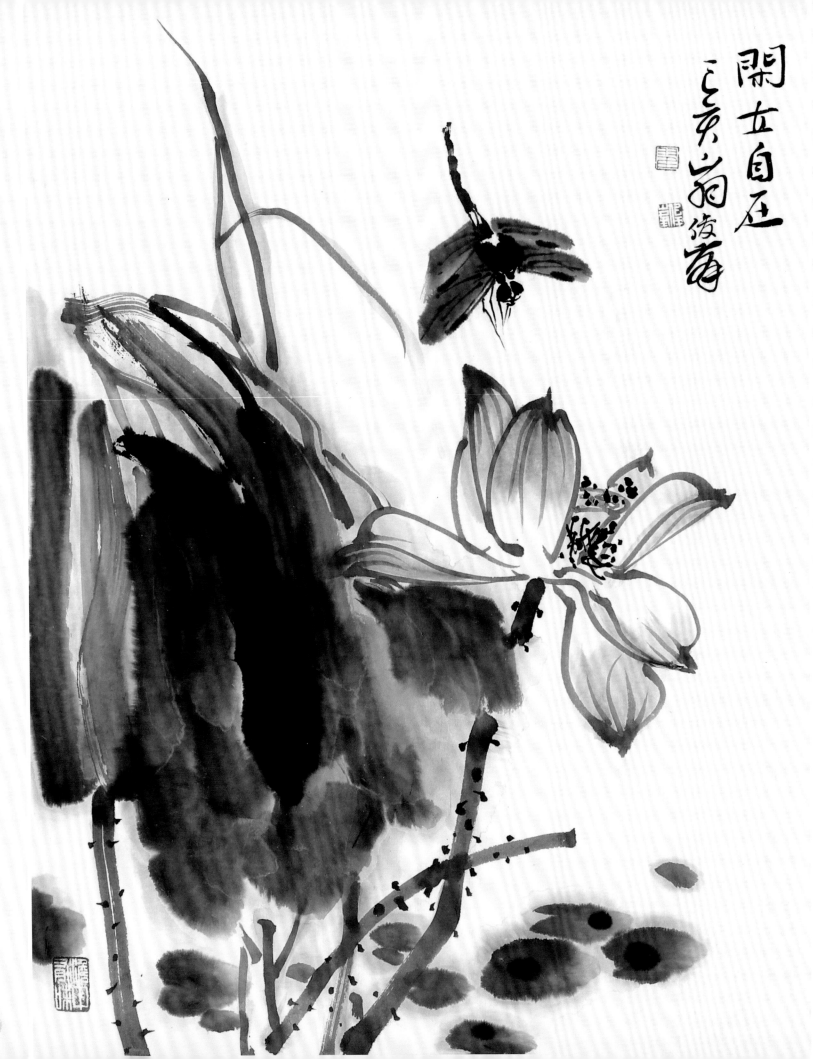

荷塘清趣

丁酉俊峯写

第三课 蜂的画法

画法步骤详解

步骤一：重墨画出蜜蜂的触角、眼睛、背部以及尾部的斑。

步骤二：再画出蜜蜂飞行时收起来的腿。

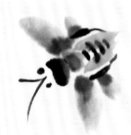

步骤三：藤黄点染蜜蜂的背部、尾部，淡墨画出蜜蜂的翅膀。

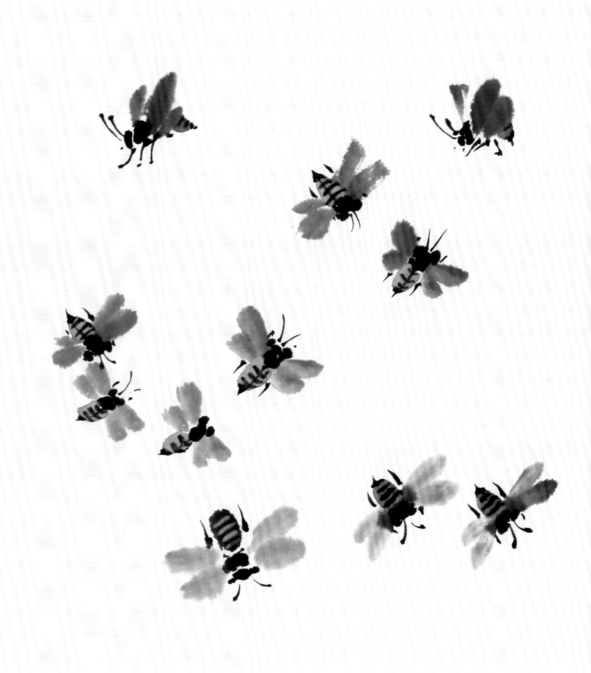

蜜蜂的不同形态和画法。

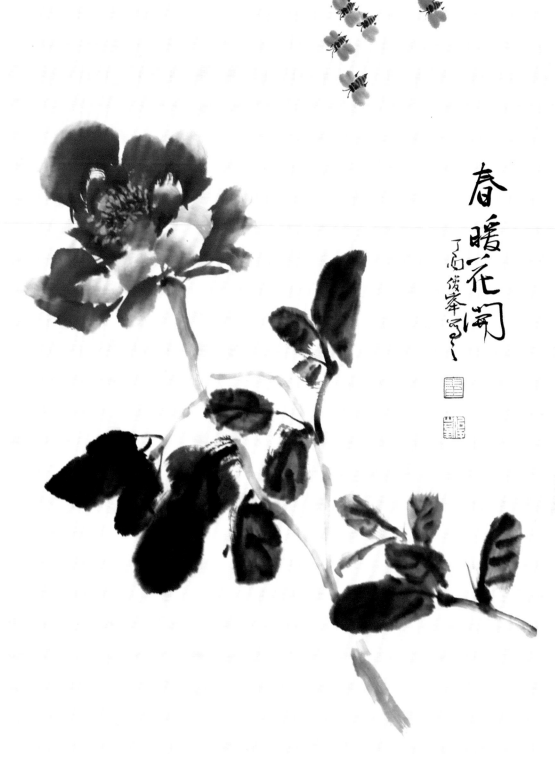

步骤一：用牡丹红画出牡丹花，注意分出阴阳面。画花瓣的时候可以用中锋结合侧锋的用笔方式，花的外形不宜太规整。花蕊最好在花瓣全干或是半干的时候点。

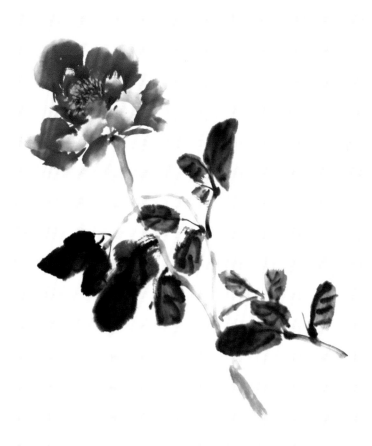

步骤二：用狼毫或兼毫中墨画出牡丹的枝干和叶茎。用浓墨画出牡丹的叶子，注意叶子的动态和疏密关系。

步骤三：在画面的右上方画几只小蜜蜂，注意蜜蜂的组合疏密关系。最后落款盖章。

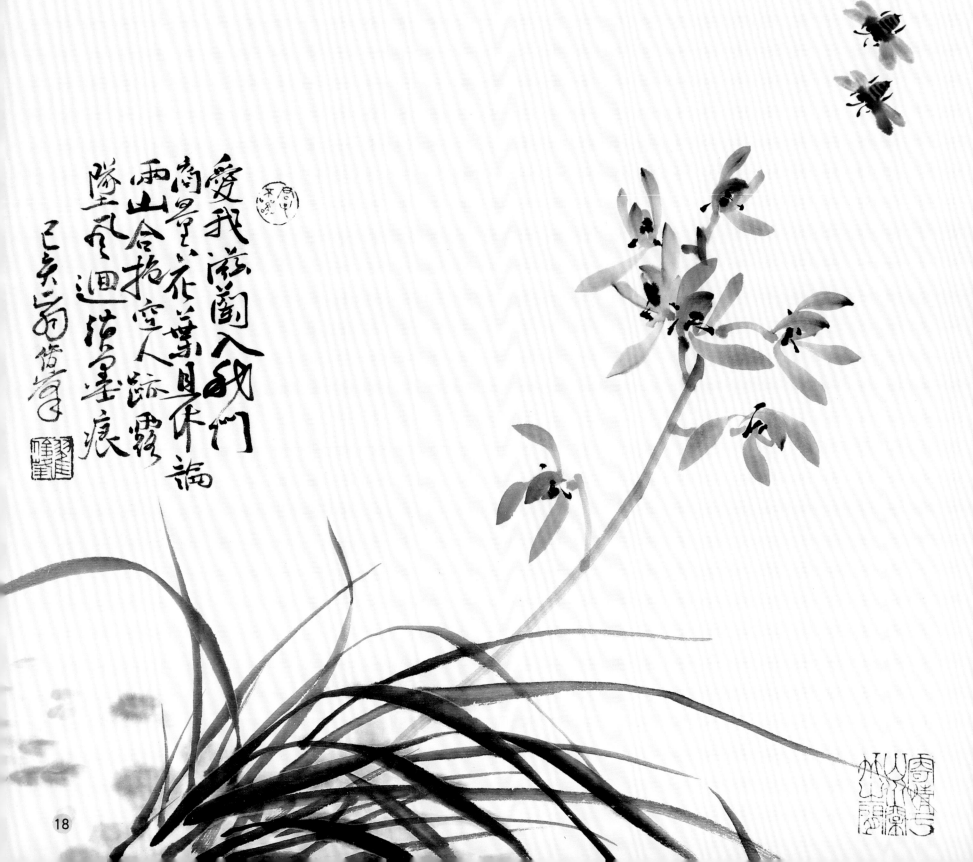

愛我滋蘭入我門
尚憐花葉具未滿
雲山合抱空人跡霧
墜飛迴復墨痕

己亥冬肅亭

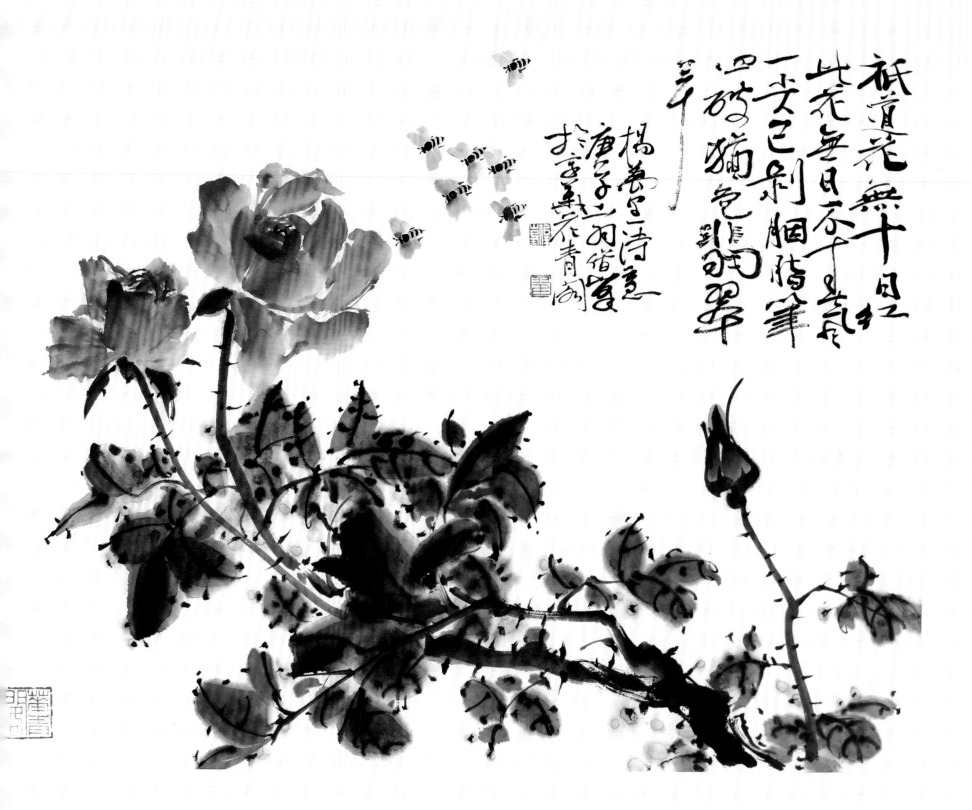

19

第四课　蝉的画法

画法步骤详解

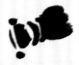

步骤一：重墨画出蝉的头部、眼睛、背部。

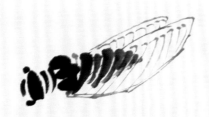

步骤二：用中墨分节画出蝉的尾部，勾线笔蘸淡墨画出蝉的翅膀。

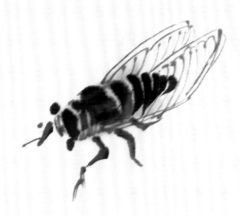

步骤三：赭石点染，用重墨画出蝉的腿部。

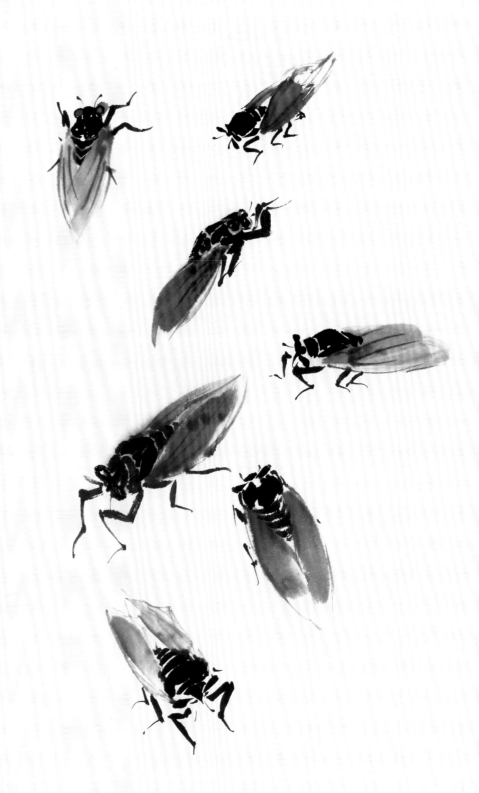

蝉的不同形态和画法。

步骤一：用朱砂或大红蘸曙红画出枫叶，待半干时用浓墨画出叶筋，注意预留出蝉的位置。

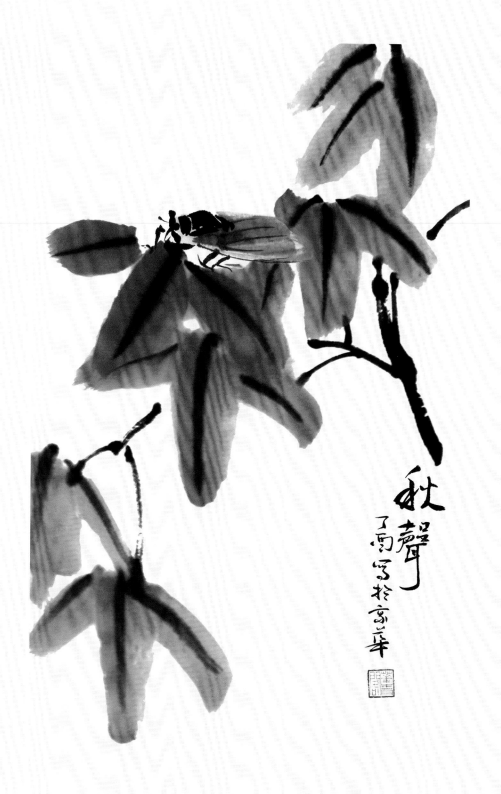

步骤二：用浓墨中锋画出枫叶的枝干。

步骤三：在画面的左上枫叶上画蝉一只，具体画法参照上页。最后落款盖章。

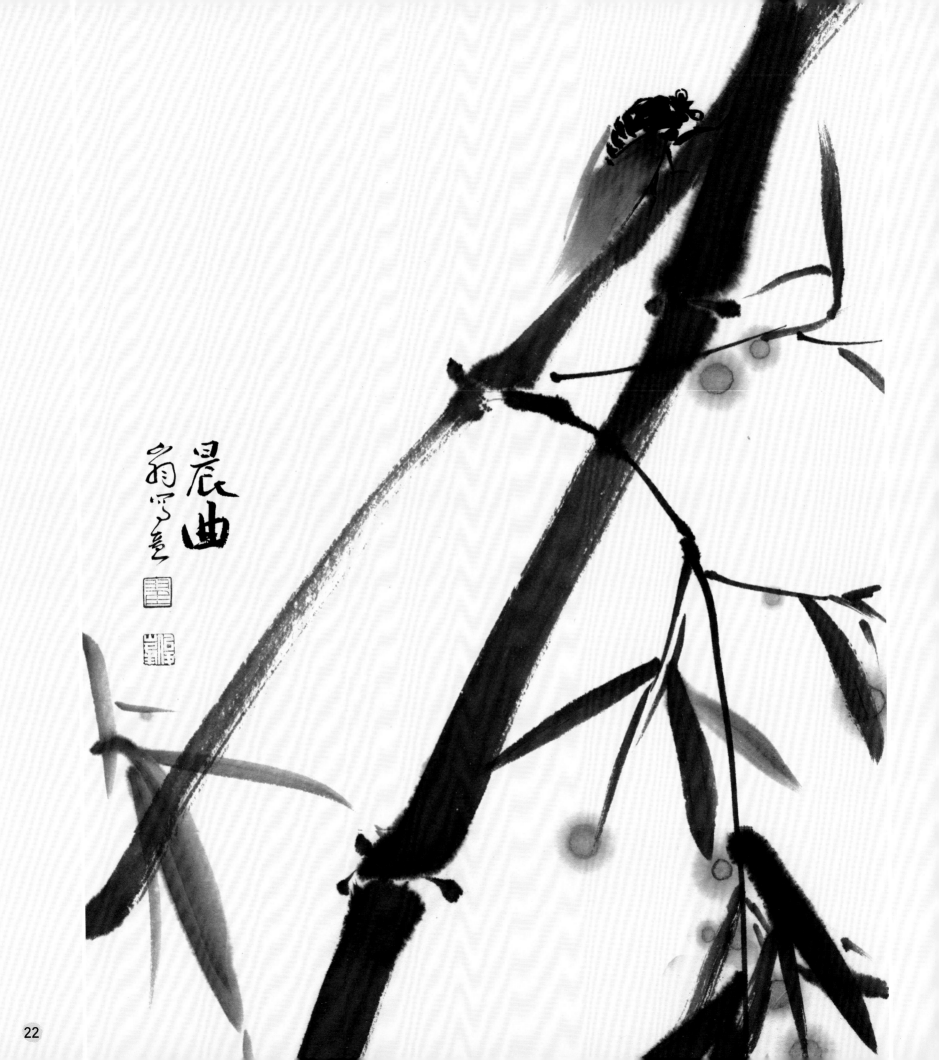

晨曲
翁沃若画

22

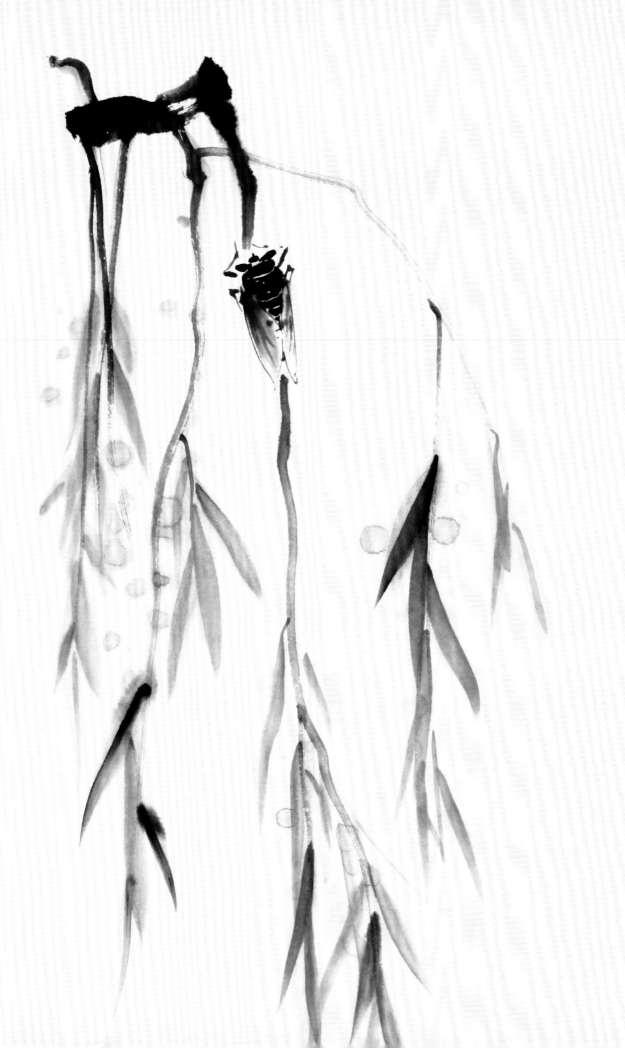

居高聲自遠

丁亥夏俊峯寫

第五课 蝈蝈的画法

画法步骤详解

步骤一：先用浓墨画出蝈蝈的眼睛，再用花青加藤黄另加赭石少许调出浓汁绿画出蝈蝈的头、鞍子，用淡汁绿画出蝈蝈的翅膀，蝈蝈的翅膀较小，画的时候不宜太大。

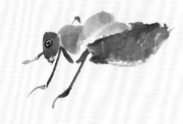

步骤二：用之前调好的汁绿加墨少许画出蝈蝈的前腿，用汁绿画出蝈蝈的腹部。

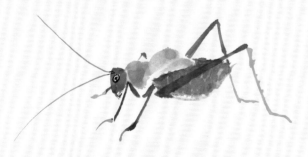

步骤三：等蝈蝈的腹部颜色干了以后，用深绿色画出腿部，注意蝈蝈的大腿前粗后细，收笔时要有顿笔动作，后腿有利刺，可用勾线笔挑画出来。

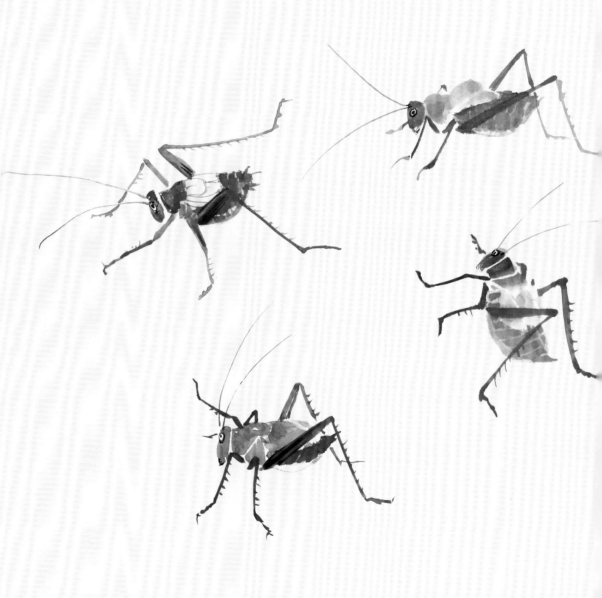

蝈蝈的不同形态和画法。

步骤一：毛笔调中墨从画面右上方往左画出兰花叶子，要合理布置好叶子的前后穿插关系。

步骤二：笔肚调朱磦，笔尖调胭脂画出兰花花朵和花茎，花朵的姿态要有丰富的变化，最后调浓墨点出兰花的花蕊。

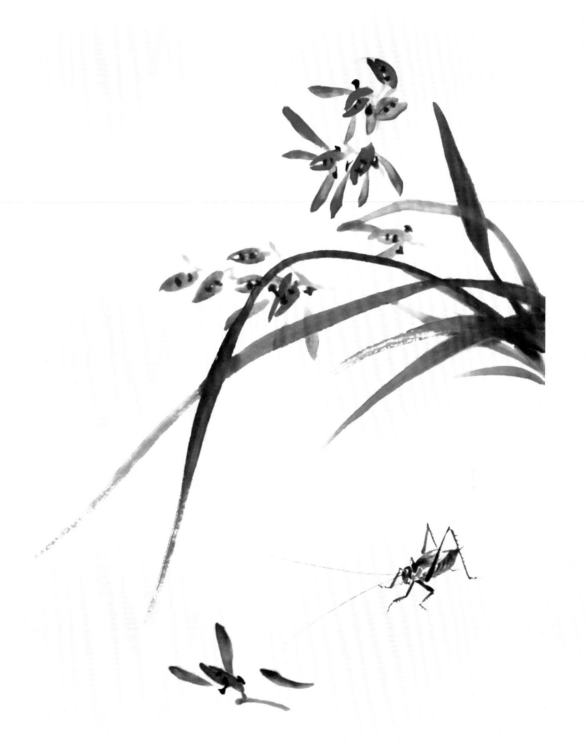

步骤三：在画面下方添加一朵散落的兰花，最后再画上一只绿色的蝈蝈，增加画面的趣味性。

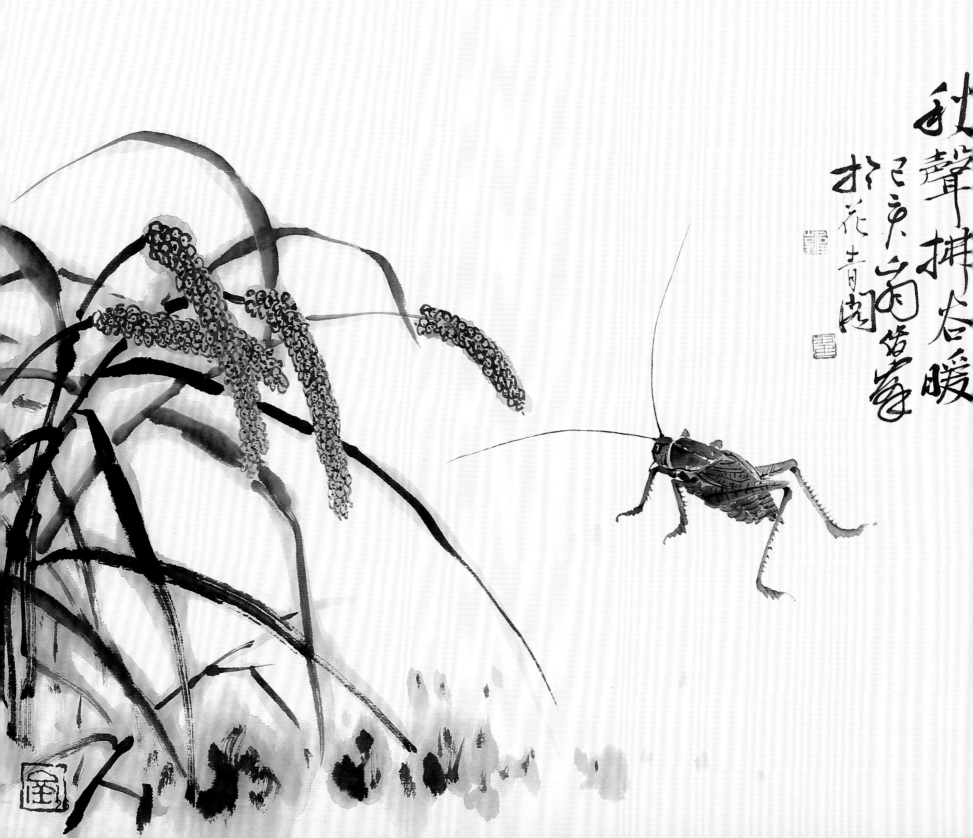

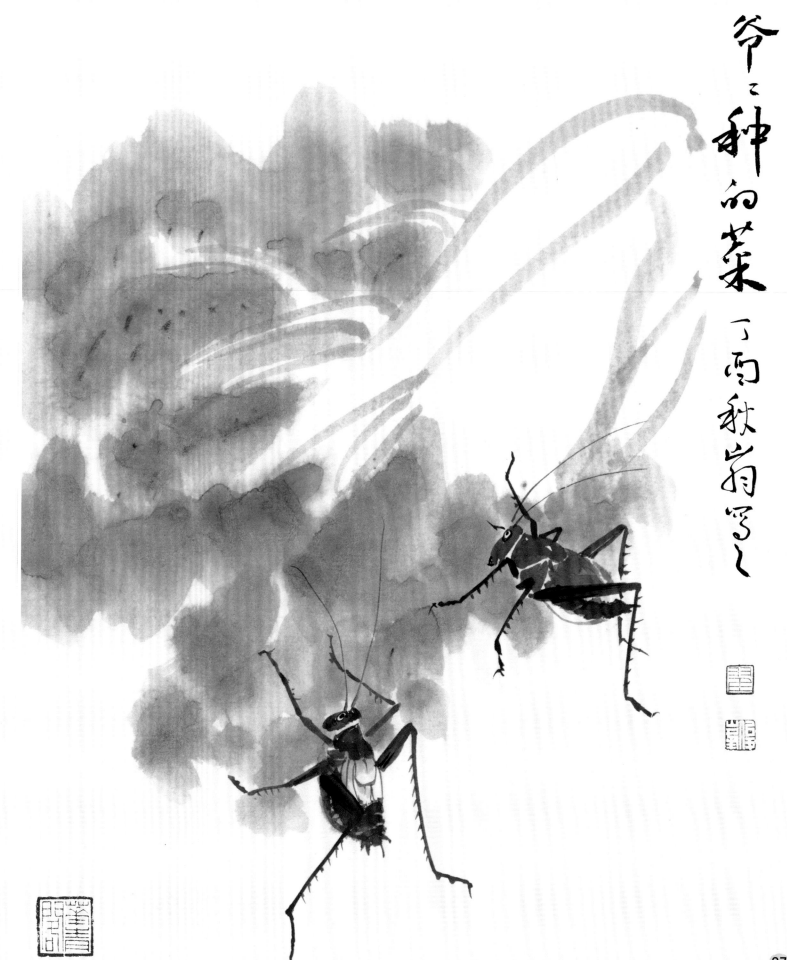

爷々种的菜 丁酉秋崩写之

第六课　蟋蟀的画法

画法步骤详解

步骤一：重墨画出蟋蟀的头部和鞍子。

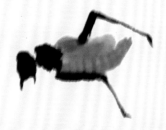

步骤二：用赭石加绿画出肚子和翅膀，用赭石加墨或是墨绿画出肚腹的斑纹和后腿。

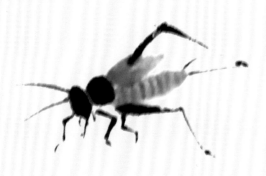

步骤三：继续画出腿部并用勾线笔画出蟋蟀的触角。

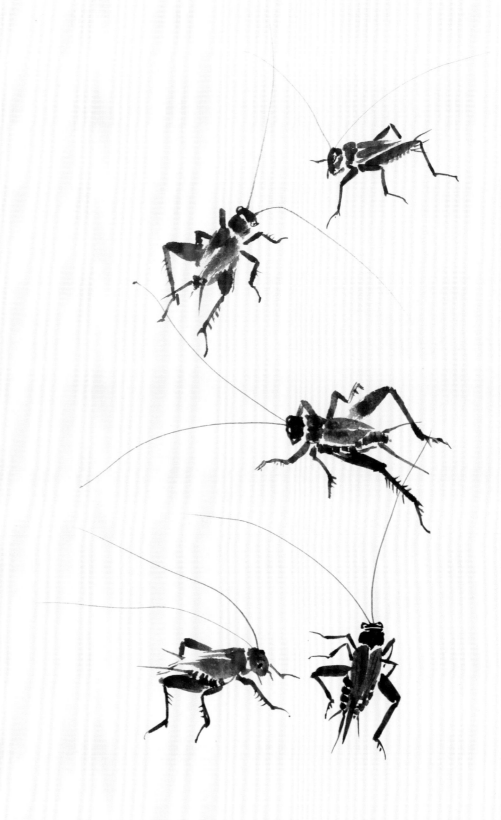

蟋蟀的不同形态和画法。

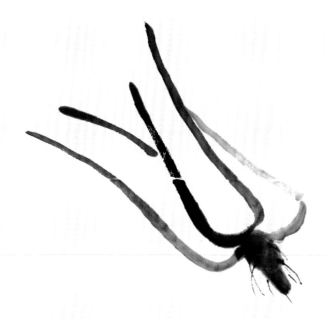

步骤一：用浓墨中锋画出白菜帮和根部。

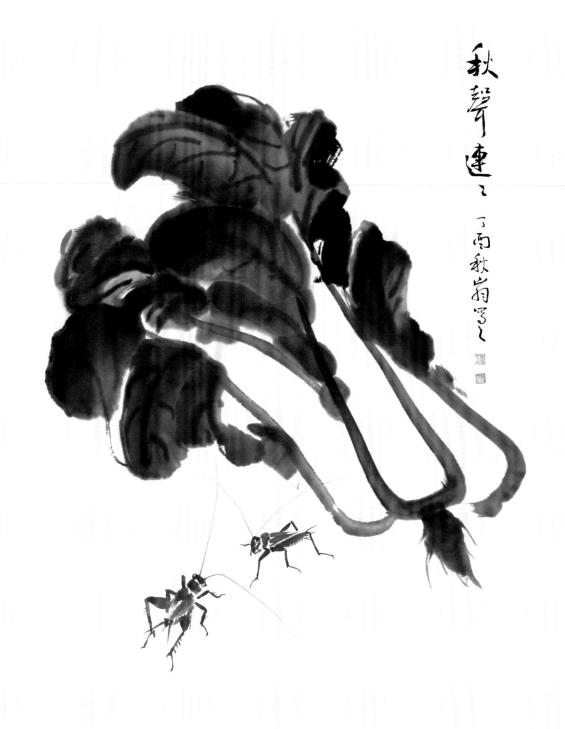

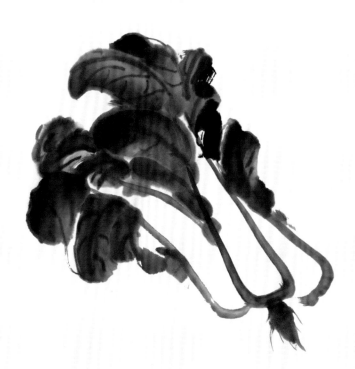

步骤二：用大笔蘸浓墨侧锋画出白菜叶，并用浓墨勾出叶筋。

步骤三：在白菜的左下方画出两只蟋蟀，具体画法参考上页的步骤，最后在画面右上落款。

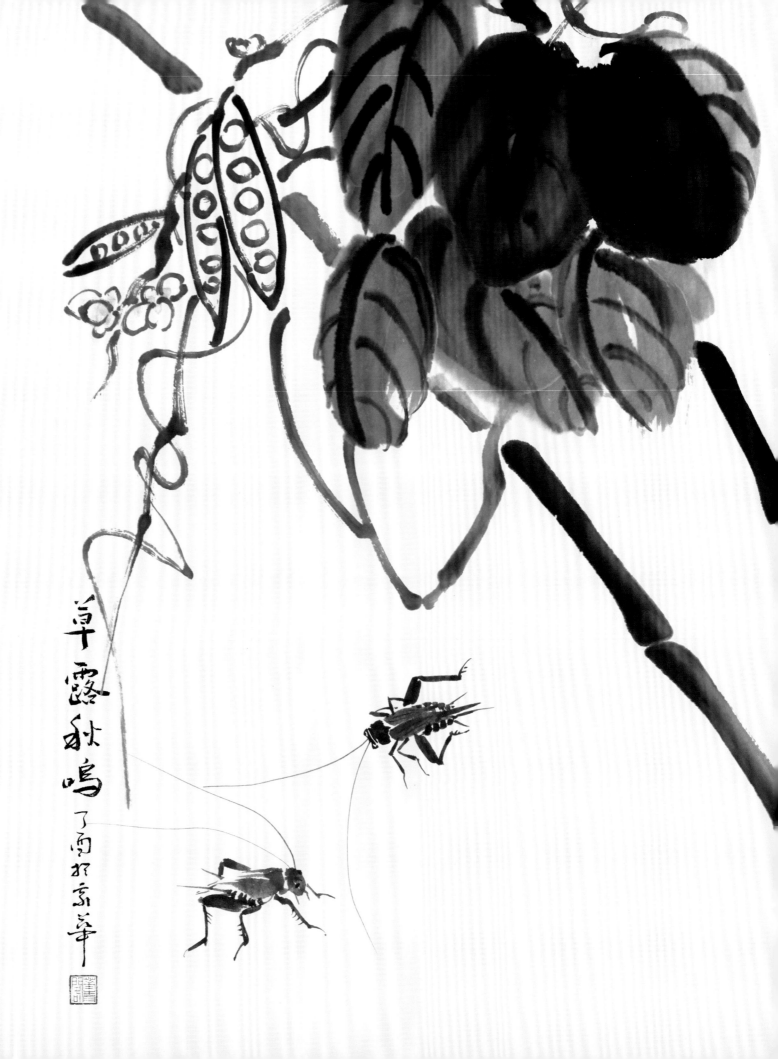

草露秋鳴

了面打不草

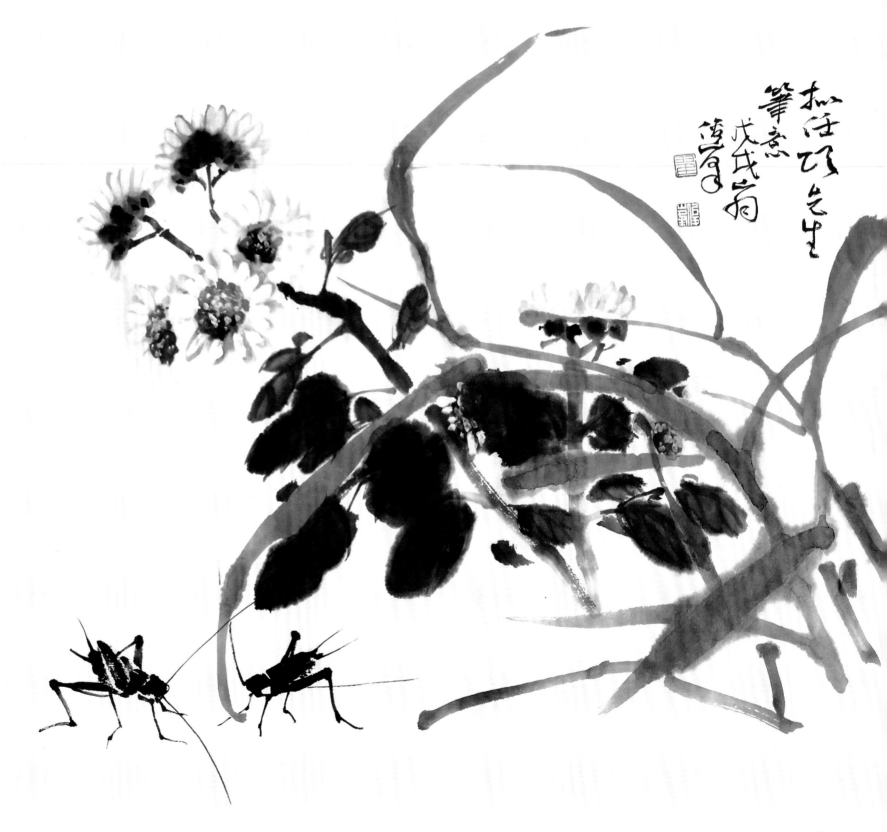

第七课　螳螂的画法

画法步骤详解

步骤一：用墨绿色画出螳螂的头部和背部，再用赭墨画出腹部。

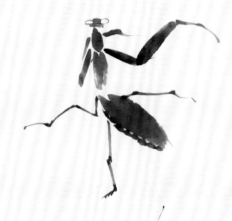

步骤二：继续用赭墨加绿画出螳螂的前爪和足部。

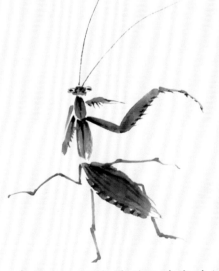

步骤三：用浓墨刻画螳螂的细节，再用勾线笔勾出触角，最后用重墨点出眼睛。

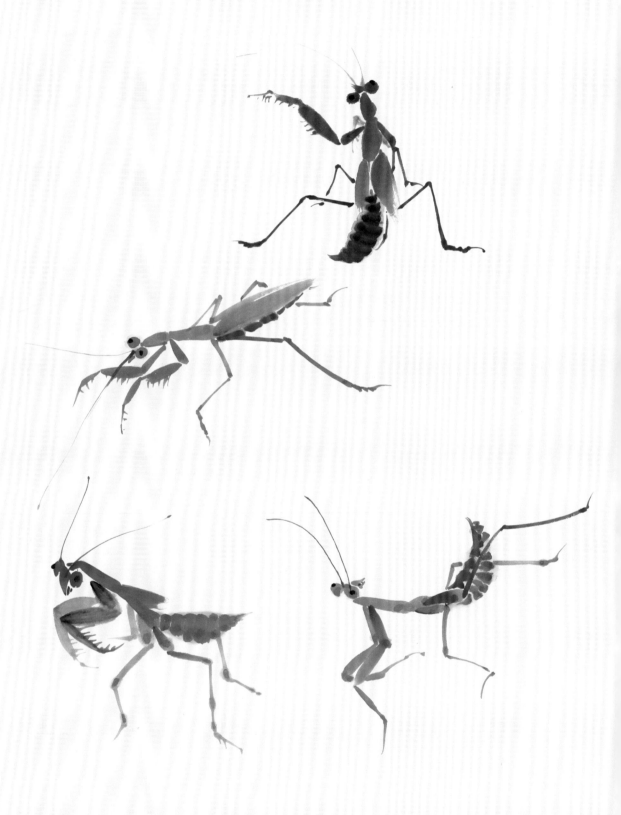

螳螂的不同形态和画法。

步骤一：兼毫笔调花青蘸少许墨从左上方开始画叶子，注意叶子的浓淡疏密关系。

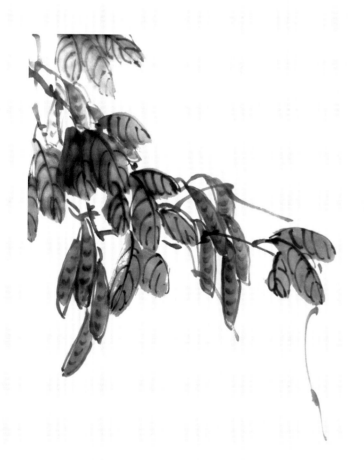

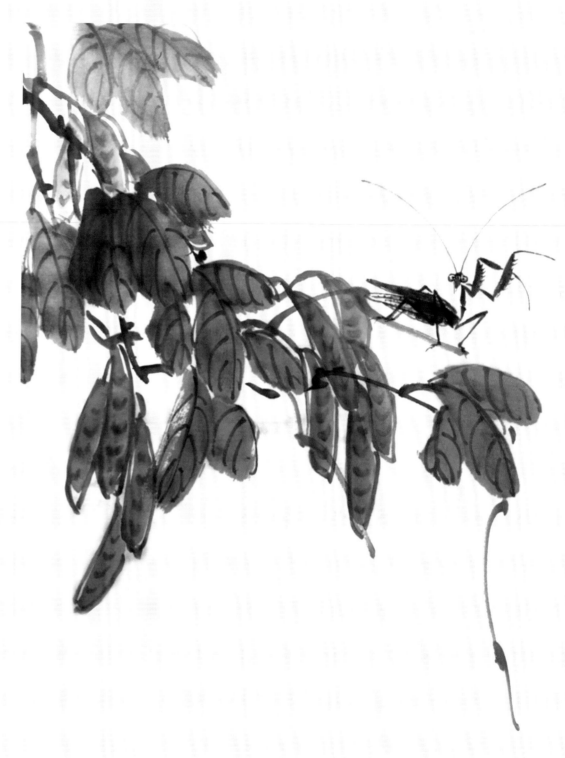

步骤二：调汁绿画出皂角，再用中墨画出枝条，以便把叶子和皂角连接起来，最后用中墨勾勒叶筋。

步骤三：毛笔调赭墨在叶子上添加一只螳螂，增加画面的生动性，螳螂画法详解参照上页。

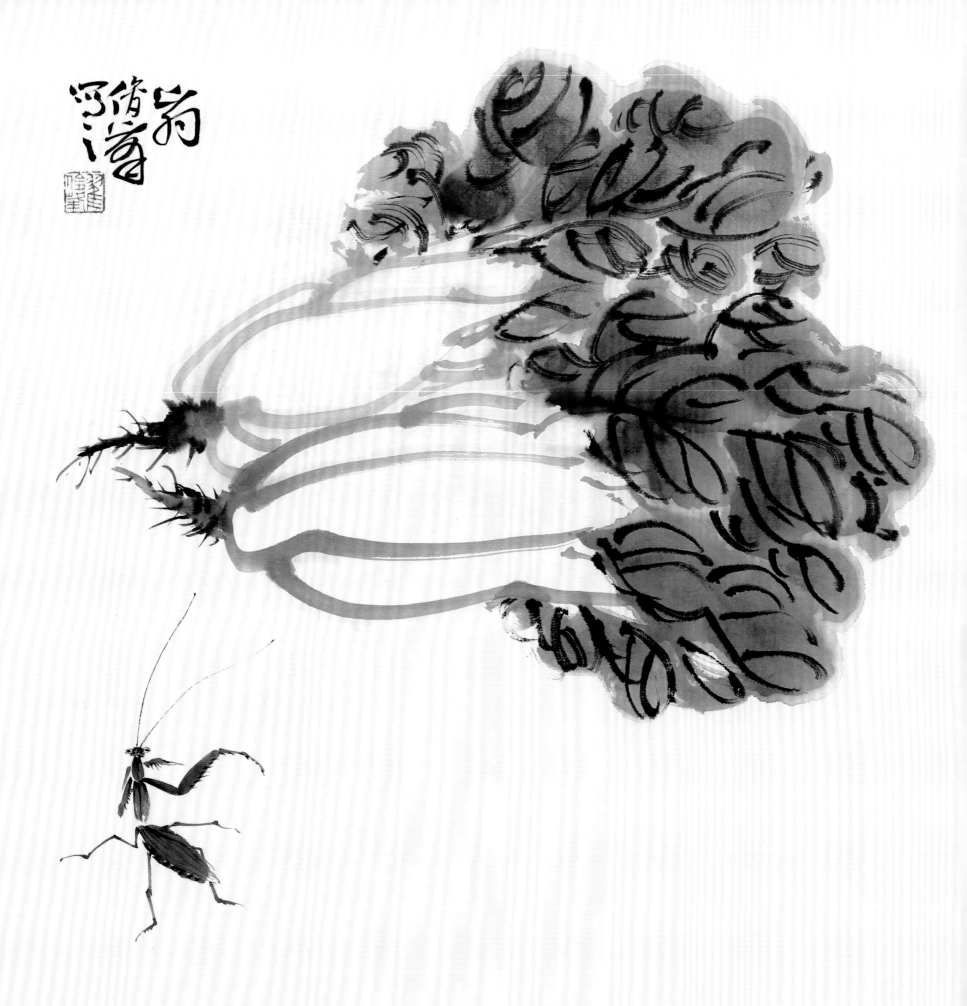

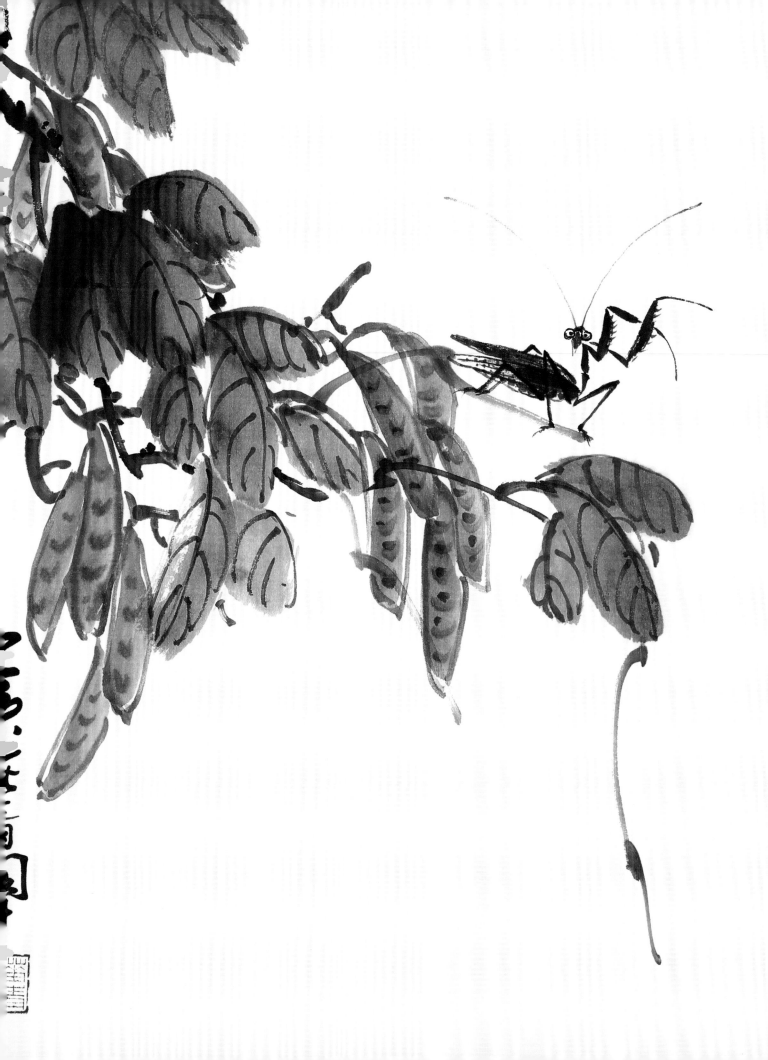

第八课　天牛的画法

画法步骤详解

步骤一：重墨画出天牛的头部和颈部。

步骤二：重墨画出天牛的背部和六条腿。

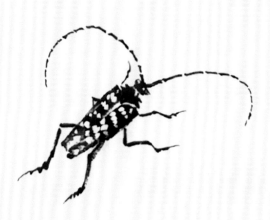

步骤三：重墨画出天牛的触角，最后用白色点出天牛背上的斑点。

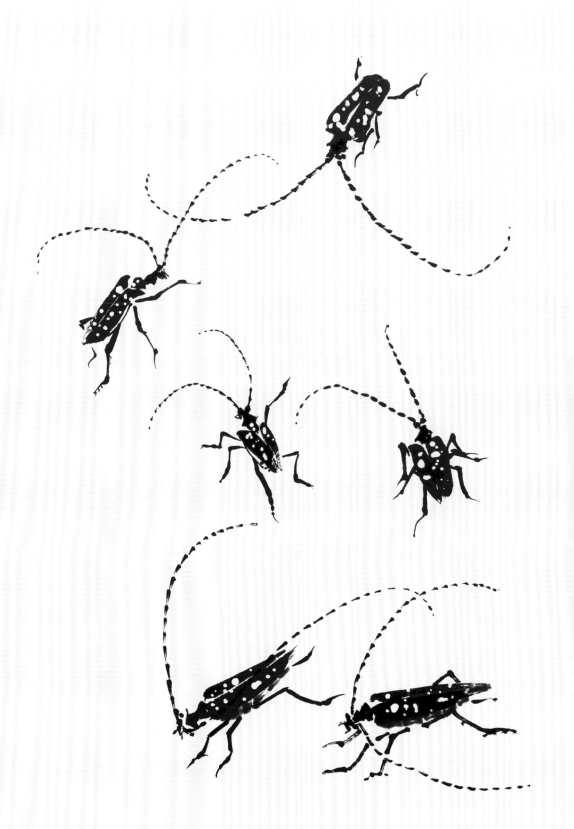

天牛的不同形态和画法。

步骤一：调花青蘸少许墨先画出叶子，注意浓淡疏密关系。

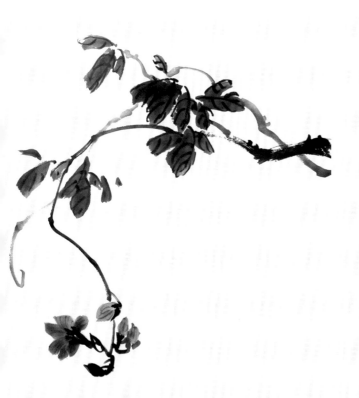

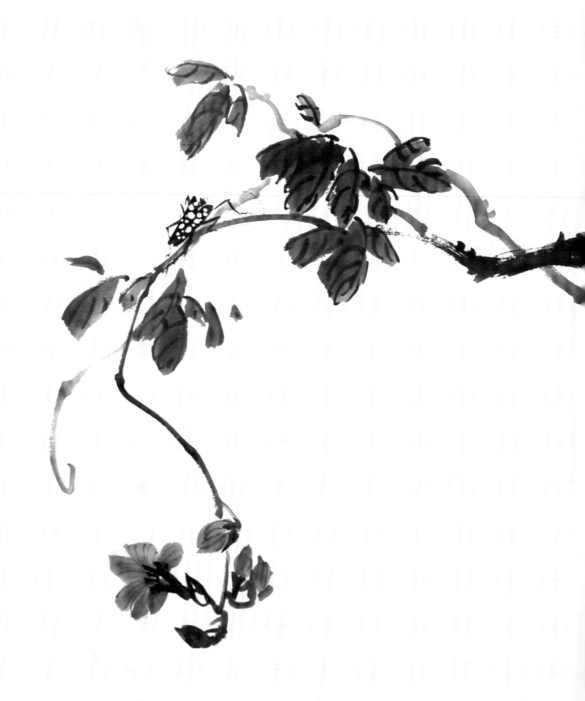

步骤二：再调稍干中墨画出枝干和小枝条。

步骤三：中墨勾勒叶筋，再用鹅黄调少许朱磦画出花朵，用胭脂点出花蕊，最后在小枝干上添加一只天牛。用中墨来画天牛的头部、腹部、身体和触角，最后用浓一些的钛白色来点它背部的斑点。细心收拾完成画面。

牛衣攀
枝高
尚俊峯

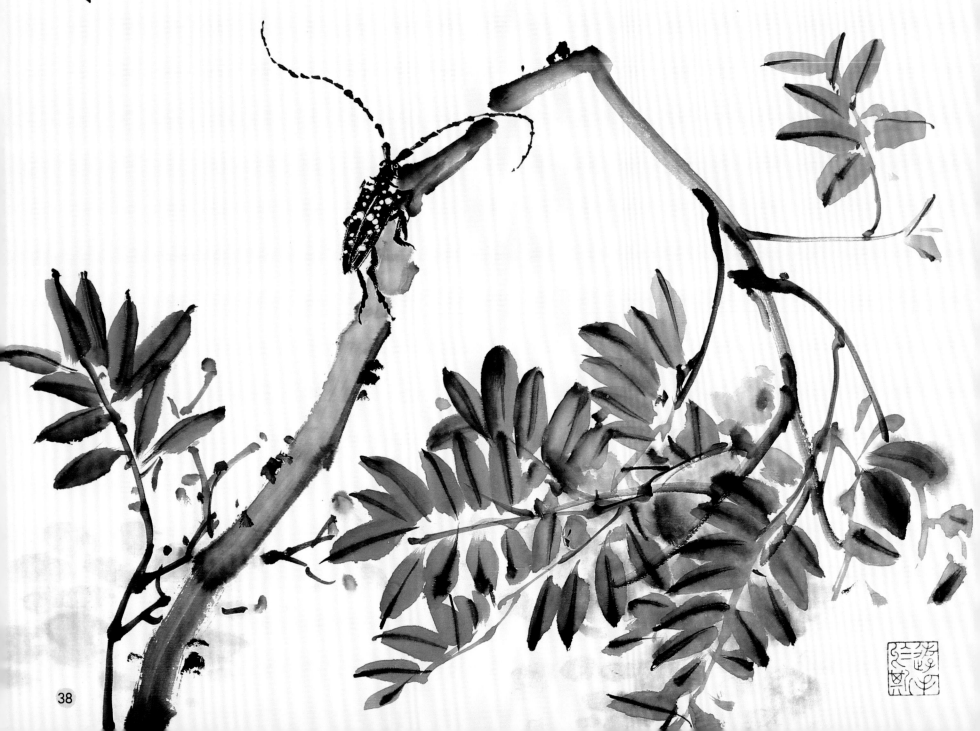

38

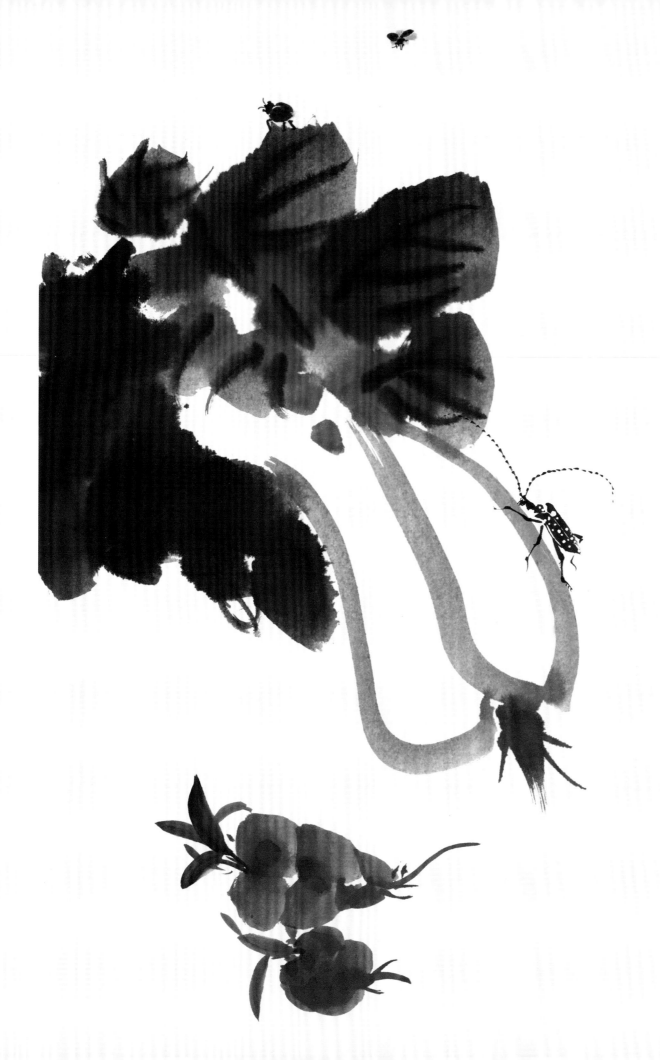

斗気来十足 丁酉秋菊写之

第九课　蚂蚱的画法

画法步骤详解

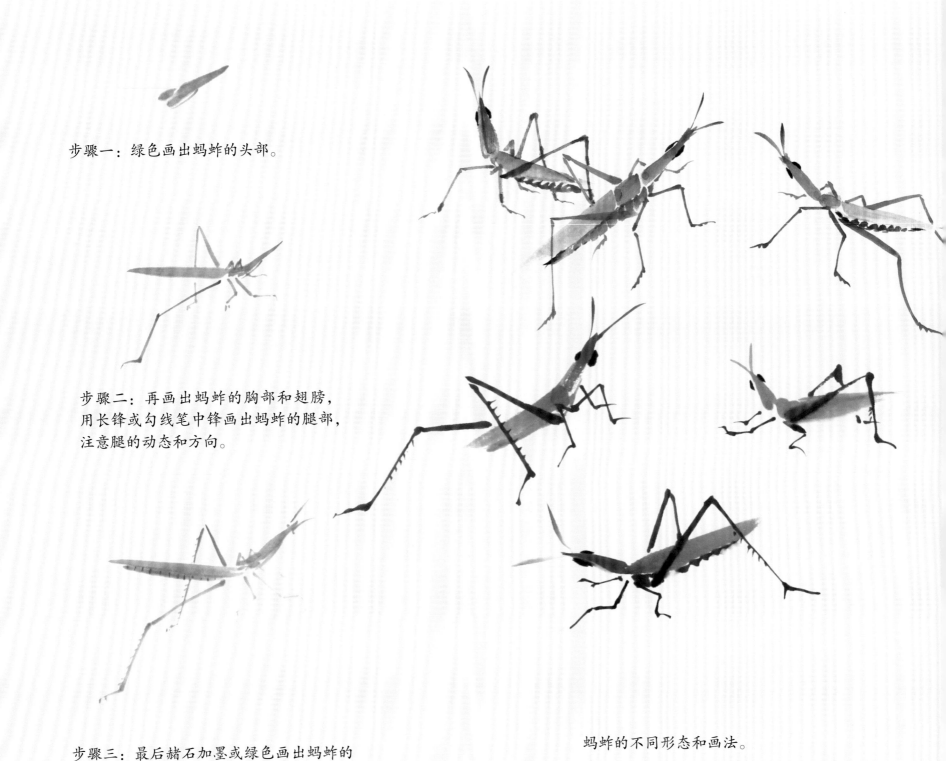

步骤一：绿色画出蚂蚱的头部。

步骤二：再画出蚂蚱的胸部和翅膀，用长锋或勾线笔中锋画出蚂蚱的腿部，注意腿的动态和方向。

步骤三：最后赭石加墨或绿色画出蚂蚱的肚子，用绿色画出触角和眼睛。

蚂蚱的不同形态和画法。

步骤一：用汁绿横向画出两根丝瓜，注意丝瓜的形状和前后关系。

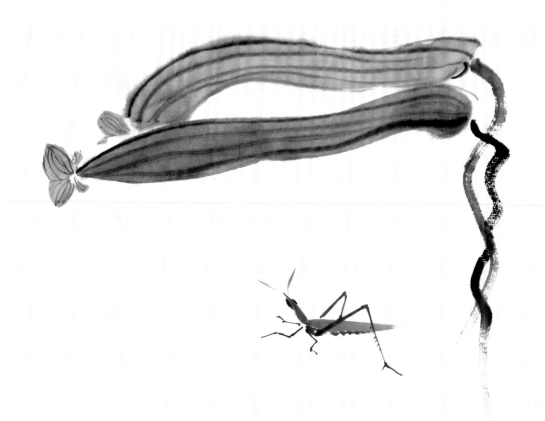

步骤二：用鹅黄画出丝瓜花，用胭脂勾出花的纹路和外轮廓，用浓墨勾出丝瓜的纹理和茎蔓。

步骤三：在丝瓜的下方画一只蚂蚱，注意蚂蚱的动态和方向，最后在画面的左下落款。

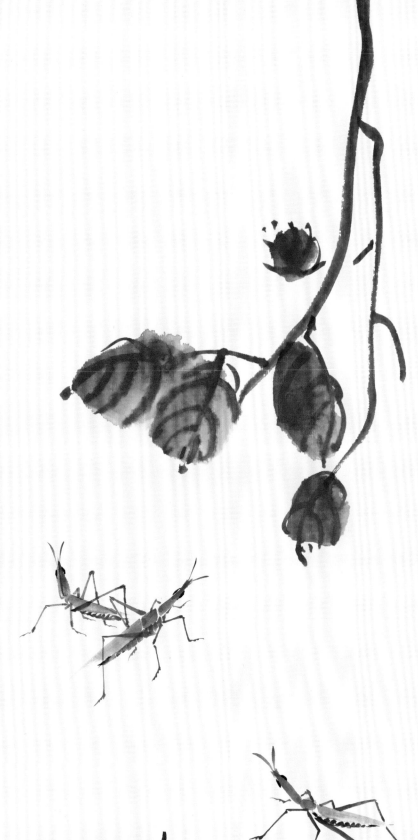

枫叶红了

丁酉秋岩写之

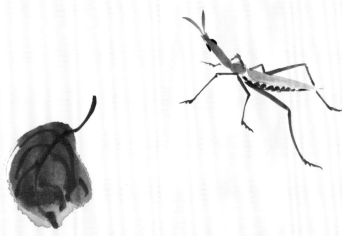

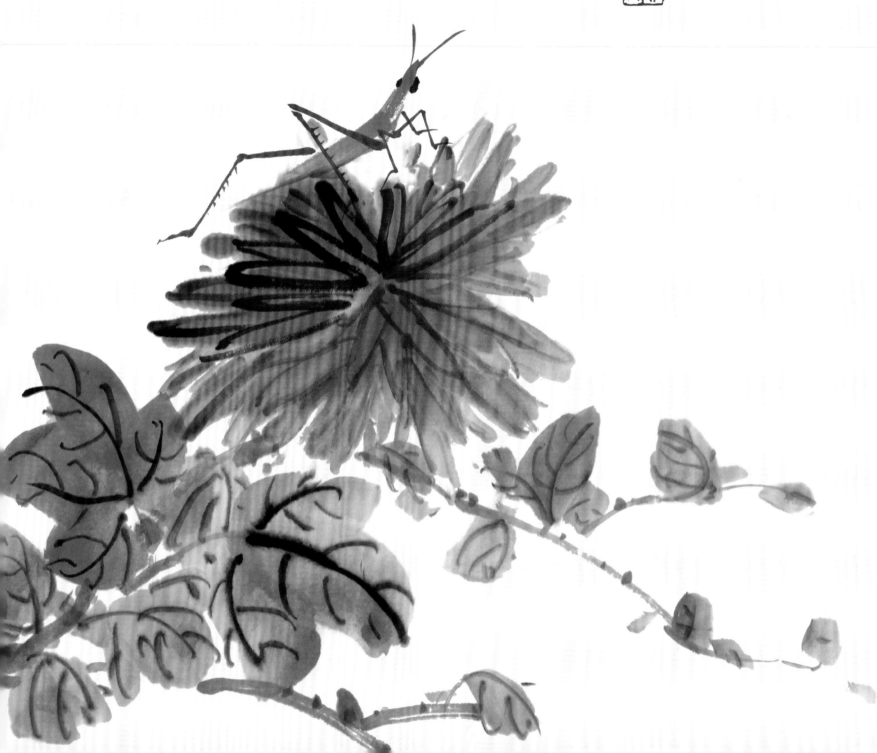

艳秋

第十课　纺织娘的画法

画法步骤详解

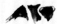

步骤一：先调汁绿，然后笔尖蘸重墨画出纺织娘的头部、颈部和背部。

步骤二：用汁绿自上而下画出纺织娘的翅膀，注意宽窄及墨色的变化。

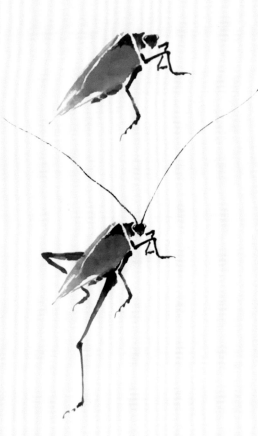

步骤三：用绿色加赭石，然后笔尖蘸浓墨勾点出纺织娘的腹部，再用中锋勾点出纺织娘的前足。

步骤四：继续用绿色、赭石加墨勾点出纺织娘的有力后足，注意动态变化。最后用勾线笔蘸浓墨勾出纺织娘的长须。

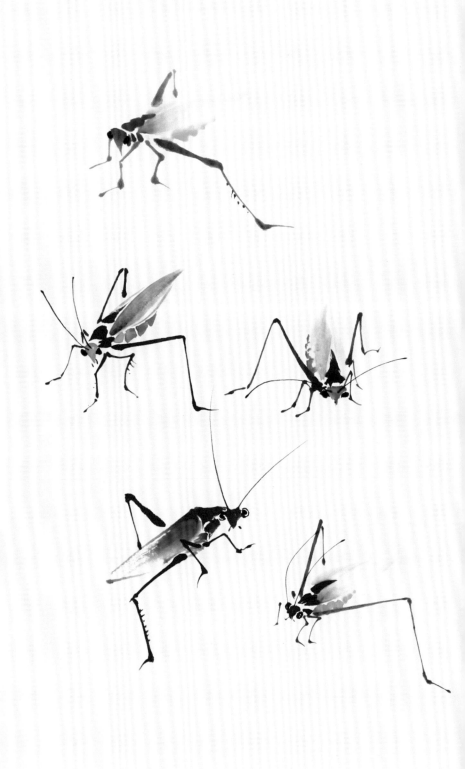

纺织娘的不同形态和画法。

步骤一：毛笔笔肚调淡墨，笔尖用浓墨画出叶子，安排好画面的构图。

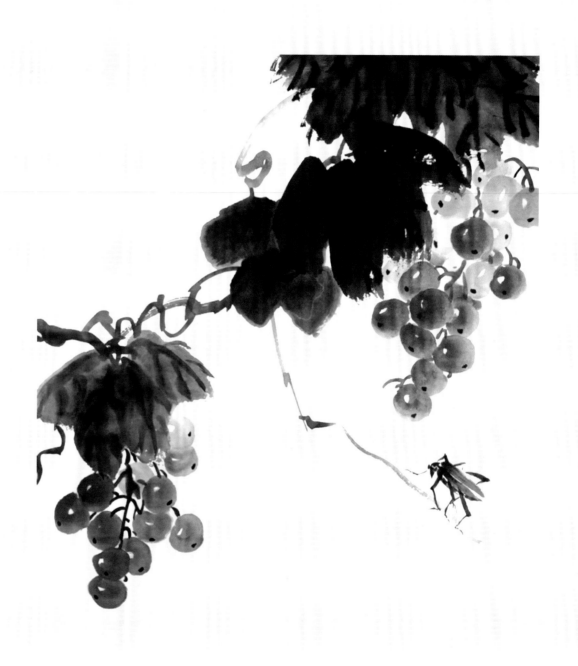

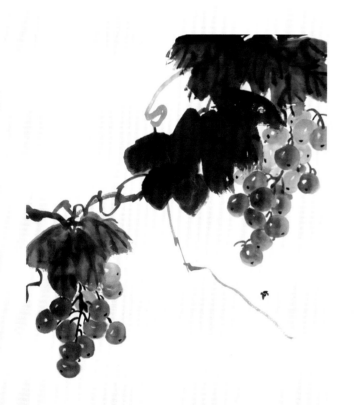

步骤二：白云笔笔肚调淡紫色，笔尖调紫色画出葡萄，后面的葡萄颜色可稍浅些，区分好前后遮挡关系，用中墨画出枝条并点出葡萄果柄和果蒂。

步骤三：最后用绿色在枝条藤蔓上画一只纺织娘。纺织娘详细画法参照上页，细致刻画完成作品。

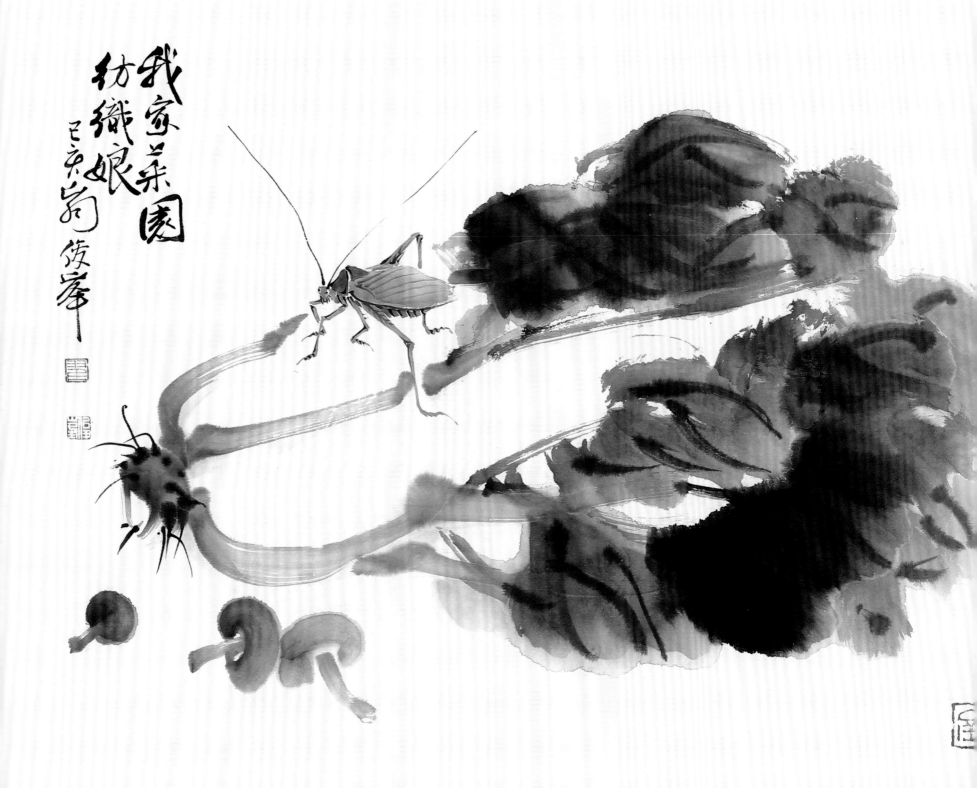

我家菜園
紡織娘
己亥菊筱峯

46

東園載酒西園醉
南斗文章北斗人

清黃慎詩
一高岑後學寫

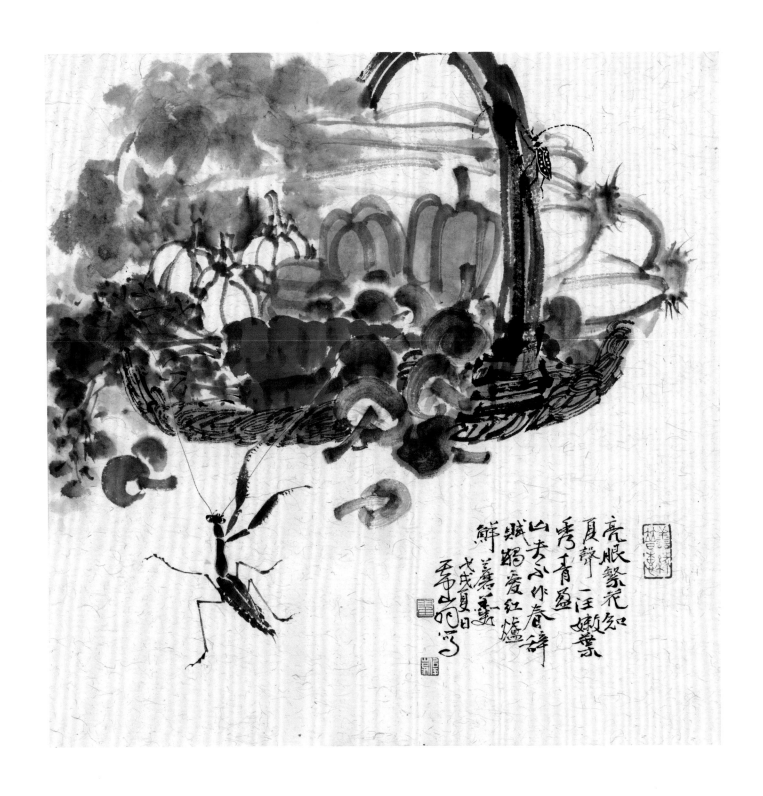

夏声